Début d'une série de documents
en couleur

NOTICE
SUR LES YANG DE CHINE

ET

SUR LE MÉTIER A TISSER LE JONG ET LE HO,

D'APRÈS LE THIÈN-KONG-KHAÏ-WÉ;

PAR M. NATALIS RONDOT,

DÉLÉGUÉ DE L'INDUSTRIE LAINIÈRE DANS LA MISSION EN CHINE,
MEMBRE DE LA SOCIÉTÉ ASIATIQUE.

EXTRAIT DU JOURNAL ASIATIQUE.

PARIS.
IMPRIMERIE ROYALE.

M. DCCC.XLVII.

Fin d'une série de documents
en couleur

NOTICE
SUR LES YANG DE CHINE

ET

SUR LE MÉTIER A TISSER LE JONG ET LE HO,

D'APRÈS LE THIÈN-KHONG-RHAÏ-WÉ ;

PAR M. NATALIS RONDOT,

DÉLÉGUÉ DE L'INDUSTRIE LAINIÈRE DANS LA MISSION EN CHINE,
MEMBRE DE LA SOCIÉTÉ ASIATIQUE.

PARIS.

IMPRIMERIE ROYALE.

M DCCC XLVII.

EXTRAIT N° 7 DE L'ANNÉE 1847
DU JOURNAL ASIATIQUE.

NOTICE

SUR LES YANG DE CHINE

ET

SUR LE MÉTIER A TISSER LE JONG ET LE HO.

La fabrication des étoffes de soie, de *má*[1] et de coton est tellement répandue dans le Céleste empire, elle y est la source d'une production agricole si riche et si variée, et son importance s'est si rapidement accrue, que les voyageurs et les missionnaires en Chine ne se sont préoccupés que de l'étude de ces fécondes industries. L'examen du travail et du tissage des laines et des poils a été négligé. Nieuhoff, les PP. Du Halde et Martini sont les seuls qui y aient consacré quelques lignes, et ils ont seulement mentionné, dans leurs courtes notices sur la province de *Chènsi*, l'une des plus jolies étoffes chinoises, la serge de cachemire appelée *kou-jông* 姑絨 et 谷羢.

Nous nous proposons de présenter plus tard un aperçu de la fabrication, en Chine, des tissus de laine, de poils de chèvre, de vache et de chien. Il nous suffira de commenter aujourd'hui un passage

[1] Les Chinois désignent sous le nom de *má* 麻 plusieurs plantes textiles qui se rapportent aux genres *urtica*, *sida*, *corchorus* (*triumfetta?*) et *cannabis*.

intéressant et difficile de l'encyclopédie *Thièn-kōng-khaï-wé* 天功開物, liv. I, folio 47; il se rapporte à l'étude qui nous occupe [1].

Nous devons dire préalablement quelques mots des animaux qui produisent la laine et le cachemire. On n'a encore sur leur origine et leur nature que des renseignements insuffisants et contradictoires, et le long mémoire sur les bêtes à laine de Chine, écrit par un des missionnaires de Pé-king [2], ne donne aucune information utile. Heureusement, l'auteur du *Thièn-kōng-khaï-wé* a fait précéder de curieux détails sur ce sujet la description du mode de fabrication du *jóng* et du *hŏ*; sa notice présente un sérieux intérêt, et on nous excusera d'en reproduire les faits principaux.

« Il y a, dit-il, deux espèces de *Miên-yang* 綿羊.

« L'une s'appelle *sō-ï-yang* 簑衣羊, c'est-à-dire *yang*, dont la toison fournit les vêtements appelés *sō-ï*. On tond le *sō-ï-yang* à diverses époques, et l'on fait avec sa laine des tapis, des feutres (littéral. des plaques) de *jóng*, 絨片, des bonnets et des chausses, qui sont répandus dans tout l'empire.

« Autrefois, lorsque les *yang* de l'Ouest (les chèvres

[1] Nous devons cette traduction, ainsi que les extraits de l'Encyclopédie japonaise et de divers autres ouvrages, à l'obligeance de M. Stanislas Julien, membre de l'Institut. Nous avons placé ces passages entre guillemets.

[2] *Mémoires concernant les Chinois* vol. I, pag. 35 à 72.

du Thibet) n'étaient pas encore introduits en Chine, le *hŏ* que l'on fabriquait servait à l'habillement des hommes du peuple. Cette étoffe était aussi tissée avec la laine (filée) du *sŏ-i-yang*. Il n'y en avait alors qu'une qualité grossière de *hŏ;* on n'en connaissait pas la qualité la plus fine.

« On fabrique encore aujourd'hui du *hŏ* très-commun avec une laine qui provient parfois de cette même espèce de *yang*.

« On élève de grands troupeaux de ces animaux dans tous les *tchéou* et les *kiun*[1] situés au nord du *Siu* 徐[2] et du *Hoaï* 淮[3]. Dans le Midi, c'est seulement dans le *Hou-kiun* 湖郡[4] que l'on trouve le *miĕn-yang*.

[1] Le mot *kiun* désignait, au III^e siècle avant l'ère chrétienne, des provinces ou grands districts; *T'sin-chi-hoang* en avait établi trente-six dont plusieurs avaient le nom de *kiun*. Plus tard, cette même désignation a été appliquée à des départements; elle ne paraît pas avoir été employée depuis la dynastie des *T'ang*, qui constitua les *fou* et les *tchéou*.

[2] Il s'agit probablement ici de *Siu-tchéou-fou*, le département le plus nord-ouest du *Kiang-sou*, et qui s'appelle ainsi depuis les *Han*, époque où il s'étendait jusqu'à la mer. Le *Pien-ming* parle avec éloge des bêtes à laine du *Kiang-nan*. (*Mém. conc. les Chinois*, vol. XI, pag. 55.)

[3] Le nom de *Hoaï-tchéou* a été porté, sous les *T'ang*, par l'arrondissement de *T'ang*, dont le chef lieu est situé sur un affluent du *Hoaï-ho* et dépend du *Nan-yang-fou* (*Ho-nan*). Ce nom a pu aussi, vers la même époque, désigner une partie du pays arrosé par la rivière *Hoaï*, qui se jette dans le *Hoang-ho* auprès de son embouchure actuelle. (Note de M. Éd. Biot.)

[4] Il est probable que le *Hou-kiun* dont il est ici question, est le pays appelé *Hou* sous les *Han*, les *Tsin* et les *T'ang*, qui est devenu, sous la dynastie actuelle, *Wou-tching-hien*, district du département

« On le tond trois fois. Chaque bête donne, chaque année, deux ou trois (*kin* 斤) de *jông* propre à faire les *oua* 每羊一隻。歲得絨襪料三雙 [1].

« On obtient en moyenne, de chaque brebis, deux agneaux par an. C'est pourquoi, dans le Nord, cent *yang* que l'on élève dans une ferme rapportent, chaque année, cent 金 (onces d'argent).

« L'espèce de *yang* qui porte le nom étranger de *kiue-le-yang*, 矞芍羊, a commencé à être apportée du *Si-yu* 西域 [2] (en Chine), sur la fin de la dynastie des *T'ang* (vers l'an 904 de J. C.). Ses

de *Hou-tchéou*, province de *Tché-kiang*. Il peut s'appliquer aussi au *Hou-tchéou-fou* lui-même, dont le nom remonte aux *T'ang*, aux environs du grand lac central de la Chine *Toung-t'ing-hou*, qui, pendant longtemps, ont été couverts de prairies marécageuses.

[1] Littéralement : « Chaque *yang* donne par an trois ou deux de *jông* pour *oua*. » Ce passage peut s'interpréter de deux manières. Si l'on considère que, dans le nord de la Chine, le climat et l'alimentation surtout modifient la pilure des bêtes ovines, que sur la même toison on trouve une laine fine et vrillée, ainsi que des jarres brillants et des poils soyeux comme ceux de la chèvre ; si l'on songe que le caractère *oua* désigne ces bas tricotés et ces longues chausses de feutre, faits, ceux-là avec des espèces de jarres, et celles-ci en poils-cachemire, on est conduit à supposer que l'auteur chinois a voulu dire que ces poils forment les deux ou trois *dixièmes* des toisons enlevées à chaque *yang* dans les trois tontes. Nous croyons néanmoins plus naturel de croire à l'omission du caractère *kin* (livre ou *catty*) ; deux ou trois *catties* équivalent à 1 kil. 210 gr. et 1 kil. 815 gr. et c'est, en effet, le produit moyen annuel d'un mouton.

[2] Le *Si-yu* (pays à l'ouest de la Chine) désigne ici le Thibet.

poils extérieurs ne sont pas extrêmement longs, ses poils intérieurs (le duvet de cachemire) sont fins et souples; on les recueille pour fabriquer le *jōng* et le *hŏ*. Les Chinois ont nommé cet animal *chan-yang* 山羊, pour le distinguer du *miên-yang*.

« Cette espèce, originaire du *Si-yu*, fut introduite d'abord à *Lin-t'ao*[1]. Ce n'est maintenant que dans le *Lan-tchéou-fou*, qu'elle se trouve en grand nombre; aussi les plus fines étoffes de *hŏ* proviennent toutes de ce département. On les appelle *jōng* de *Lan-tchéou*, 蘭州絨; dans la langue des barbares, c'est-à-dire en thibétain, elles se nomment *kōu-jóng* 孤絨 et 古絨; on a conservé, en Chine, à ces tissus, leur nom primitif[2].

« Les poils du *chan-yang* sont de deux natures différentes. Les uns, *tséou-jóng* 搊絨, s'enlèvent avec un peigne; on les file et l'on en fait une étoffe appelée *hŏ-tss'*. Les autres, *pa-jóng* 拔絨, sont beaucoup plus fins. On les arrache brin à brin avec les deux ongles (de l'index et du pouce); un ou-

[1] *Lin-t'ao*, aujourd'hui *Ti-tao* 狄道, arrondissement et ville de deuxième ordre dans le département de *Lan-tchéou*. (Dict. de M. Éd. Biot.)

[2] On vend, sous ce nom de *kōu-jóng*, à Canton, à Ning-po et à Chang-haï, la qualité la plus fine et la plus soyeuse des serges de cachemire fabriquées dans le *Si-ngan-fou* et le *Tong-tchéou-fou* (*Chèn-si*). Elle est large de 42 à 44 centimètres, a 5-6 croisures et 13-15 fils aux 5 millimètres, et son prix varie de 2 francs à 2 fr. 50 cent. le mètre.

vrier ne peut en recueillir qu'un dixième d'once par jour, et, en une année, que la quantité nécessaire pour fabriquer une pièce. On les file et on s'en sert pour tisser le *jóng-hŏ*. »

Quelles sont ces deux espèces ovines décrites par l'auteur chinois? C'est ce qu'il ne nous appartient pas de décider. Nous nous bornerons à dire que nous avons fait dessiner à Canton les divers béliers et moutons que l'on y connaît; sur ces dessins, les uns sont désignés sous le nom de *miên-yang*, les autres par les caractères de *kiu-liu-yang* 駒驢羊 et 駒騾羊 *kin-lo-yang*, qui sont les synonymes phonétiques de *kioue-le-yang*, ou désignent, suivant le *Pen-ts'ao kang-mo* (liv. L), le *liu-yang* du *Si-yu*.

Les premiers ont les jambes assez courtes, la toison bouclée, et leur queue large, épaisse et graisseuse, ne permet pas de douter qu'on n'ait voulu représenter le *domba*, c'est-à-dire la variété *steatopyga* (Shaw) de l'*ovis laticaudata*. Nous avons vu arriver à Canton, du *Ho-nan*, plusieurs troupeaux de ces dombas destinés à la boucherie; leur toison laineuse était mi-partie poil et duvet[1]. Les seconds

[1] Voici les proportions d'un de ces moutons dombas que nous avons dessiné et mesuré. Hauteur totale, 70 centimètres; hauteur des jambes de devant, 37 centimètres; de celles de derrière, 42 centimètres; longueur depuis l'origine de la queue jusqu'au sommet de la tête, 1m,08c; longueur de la tête, 20 centimètres; circonférence prise au milieu du corps, toison comprise, 1m,05c; la queue presque circulaire avait un diamètre de 19 centimètres, etc.

paraissent se rapporter au mouflon de Buffon; nous avons remarqué à *Tchin-haï* (*Tché-kiang*) de beaux béliers à quatre cornes, de la même race que les *barals* de l'Himalaya, appelés en tamoul *caliatou*. Ce qu'en dit W. Ainslie (*Materia indica*, vol. I, p. 234) s'accorde avec la description chinoise et avec nos observations personnelles.

Le filage du *pa-jông* est assez original; il nous rappelle le procédé employé dans le *Kouang-tong* et dans la province de Camarinès (île Luçon) pour préparer les fils du *má*, de l'abaca et du piña. « On joint les poils par leurs extrémités, on les soude ensemble en les battant avec un petit marteau de plomb, puis on les roule entre les deux mains. »

Le travail de la fabrication des tapis en *tséou-jông* et en laine de *sŏ-i-yang*, est aussi d'une extrême simplicité. « On jette les poils dans l'eau bouillante, et on les lave en les frottant jusqu'à ce qu'ils soient feutrés et adhérents entre eux; on les étend ensuite par couches sur un plancher en bois dont la dimension est égale à celle que l'on veut donner au tapis. Enfin, on passe dessus un rouleau pour rendre plane et compacte cette couche de feutre. »

Tous ces faits étaient indispensables à mentionner; ils renseignent utilement sur les races ovines des provinces septentrionales, et nous serviront à établir la synonymie des étoffes dont nous allons maintenant exposer le mode de tissage.

凡織羢褐機大于布機。

« Tout métier à tisser le *jông* et le *hö*, est plus grand que le métier à tisser la toile. »

L'auteur le compare sans doute au métier à une marche-bascule sur lequel on tisse le *tchao* (foulard uni de soie) et le *hia-pou* (toile fine de *mâ*), ou au petit métier à deux marches, en usage dans le *Kiang-sou*, pour la fabrication des cotonnades en laize étroite.

Ce sont probablement ces deux métiers dont parle l'Encyclopédie japonaise (livre XXIV, folio 1 verso) : « Il y a deux espèces de métiers, le 上機 *chang-ki* (métier supérieur) et le 下機 *hia-ki* (métier inférieur). Dans l'arrondissement de *Ho-tchéou*, on se sert, en général, du *chang-ki* pour fabriquer la toile de *mâ*. Quant au *hia-ki*, on l'emploie toujours pour tisser les étoffes de coton. »

用綜八扇。

« On passe les lisses sur les lamettes. »

Nous n'hésitons pas, M. Stanislas Julien et moi, à adopter cette version. Les lisses sont des assemblages de mailles formées par deux fils bouclés et maintenues par deux baguettes connues en fabrique sous les noms de *lamettes* ou de *lisserons*. L'auteur chinois a voulu indiquer ce montage des lisses, qui est, en effet, un des premiers soins du tisserand. Le rôle des lisses est, on le sait, de hausser ou de baisser, à volonté, une certaine quantité des fils de chaîne qui traversent les boucles des mailles, pour laisser

passer entre eux la navette et le fil de trame qui s'en échappe.

穿經度縷。

« On introduit les fils de la chaîne (dans les mailles des lisses, puis) on les fait passer (dans les dents du peigne). »

Littéralement : On enfile la chaîne et l'on passe les fils ; en termes d'atelier : On fait le remettage et l'on passe au ros.

En effet, la lisse étant maintenue par ses deux lamettes, on passe un à un, avec les doigts, ou à l'aide d'un petit crochet, appelé *passette*[1], chaque fil de la chaîne dans une des mailles de la lisse. Après ce travail, qui s'appelle *remettage*, vient le passage, au moyen du petit crochet précité, des fils de la chaîne dans le peigne ou ros. Celui-ci est toujours fait, en Chine, avec des lames ou dents en roseau ou en bambou.

下施四䗶。

« En bas, on place quatre marches. »

Ces marches sont des espèces de pédales en bambou, sur lesquelles le tisserand appuie le pied et quelquefois les deux pieds. Elles correspondent avec des leviers qui font hausser ou baisser les lisses, et qui déterminent, par la combinaison de leurs mou-

[1] A Canton, les ouvriers en soieries, emploient presque tous une *passette* en corne mince, longue de 15 centimètres, large de 16 millimètres, et qu'ils appellent, en dialecte cantonnais, *kàm-fou-haouh-ngaou*.

vements contraires, l'ouverture entre les fils de la chaîne destinée au passage de la navette.

Un métier à quatre marches indique la fabrication de l'armure batavia, ou sergé de quatre.

輪踏起經。

« En faisant mouvoir les marches alternativement, on lève la chaîne. »

Les observations précédentes expliquent ce passage.

隔二拋緯。

« On fait lever deux fils et on lance la trame. »

Dans l'armure batavia ou mérinos, la duite se lance entre deux fils levés et deux baissés, combinaison qui n'est produite que par l'un ou l'autre de ces montages :

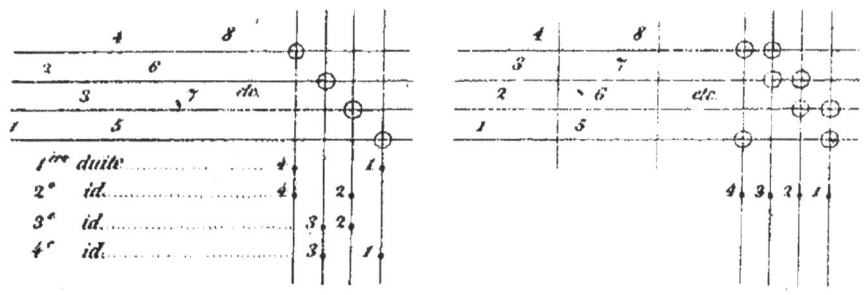

故織出文成斜現。

« C'est pourquoi on obtient, en tissant, une étoffe croisée. »

Littéralement : C'est pourquoi les lignes que l'on

exécute en tissant ont une apparence (c'est-à-dire une direction) oblique.

<p style="text-align:center;">其梭長一尺二寸。</p>

« La navette a un *tchih* et deux *tsunn* de longueur. »

Le *Thièn-kōng-khaï-wé* a été publié, sous les *Ta-Tsing* (en 1648), par *Song-ing-sing*. Nous avons donc dû rechercher quelle était, durant cette dynastie, la longueur du *tchih*. D'après l'édition japonaise du *San-thsaï-thou-hoeï* (liv. XXIV, folio 2), on se servait alors de trois pieds différents :

« Le premier, *tchao-tchih*, 鈔尺, à l'usage des tailleurs : trois *tchao-tchih* équivalaient à quatre pieds des *Hia*;

« Le deuxième, *tong-tchih*, 銅尺, à l'usage des arpenteurs, avait quatre *fên* ou centièmes de moins que le précédent;

« Enfin le troisième, *khio-tchih*, 曲尺, à l'usage des architectes, était de six *fên* moins grand que le *tchao-tchih* ; il correspondait exactement au pied des *T'ang*, qui était égal à 12 *tsunn* 5 *fên* du pied des *Hia*. »

La longueur du pied des *Hiu* étant admise à 0m2552 :
Le *tchao-tchih* est égal à.............. 0m34026.
Le *tong-tchih* ——— à.............. 0m32665.
Et le *khio-tchih* ——— à.............. 0m31984.

En attribuant au pied dont il est question dans le passage que nous commentons, la valeur linéaire la plus faible, celle du *khio-tchih*, la navette aurait une

longueur de 384 millimètres. Cette dimension nous paraît énorme, eu égard surtout à la laize de l'étoffe, qui n'est sans aucun doute, comme celle du *kōu-jông*, du *liên-ss'* et du *yang-jông*, que de 40 à 44 centimètres. Les plus longues navettes que nous ayons vues en Chine, étaient celles employées à Canton pour le tissage des *fa-u-tunn* (camelots laine et soie brochés), larges de 63 et de 82 centimètres; elles avaient 395 millimètres de long.

L'auteur du *Thiên-kōng-khaï-wé* n'a pourtant point dû faire erreur, car on lit dans l'Encyclopédie japonaise (livre XXIV, fol. 1 v°):

« La navette, 杼, sert à lancer la trame.

« Lorsqu'on tisse sur le *hia-ki*, on se sert d'une grande navette longue de deux pieds, 杼大長二尺; pour le *chang-ki*, la navette a six *tsunn*.

« On place une cannette (*fou*[1]) dans la navette pour lancer la trame. »

Ainsi l'on tisse le coton, si l'on en croit *Wang-ki*, avec des navettes longues de 64 centimètres (2 *khio-tchih*); le fait est assez extraordinaire. Les navettes employées par les fabricants de cotonnades de *Chang-haï* n'ont que 185 millimètres, et celles des tisserands de Touranne et de Naun-Neuoc (Cochinchine), ont seulement 24 centimètres[2].

[1] Le caractère 筟 *fou*, clef 118 + 7 traits, ne se trouve pas dans le Dictionnaire du P. Basile; il est inscrit à l'index du Vocabulaire de Wells Williams, page 393.

[2] On tisse avec les navettes que nous citons des largeurs de 40 centimètres.

機織羊種。皆彼時歸夷
傳來。

« Le métier, le (procédé de) tissage et l'espèce de *yang* (dont le poil sert à faire le *jóng*), furent introduits en Chine par des barbares qui s'étaient soumis à l'époque mentionnée plus haut (c'est-à-dire sur la fin de la dynastie des T'ang, vers l'an 904 de J. C.). »

D'après l'Encyclopédie japonaise (livre XXVII, folio 10), ces barbares seraient les Thibétains. Ce renseignement se trouve indirectement confirmé par le dictionnaire mandchou-chinois *Thsing-wèn-weï-tchou*, 清文彙畫. Suivant cet ouvrage, le *jóng-pou*, 羢布, se fabrique surtout au Thibet.

故至今織工。皆其族類。

« C'est pourquoi jusqu'aujourd'hui, les ouvriers qui tissent (cette étoffe) sont tous de la même race. »

中國無典。[1]

« En Chine, il n'y a pas de procédés anciens (ou originaux pour ce genre de fabrication). »

[1] Dans la seconde édition du *Thièn-kōng-khaï-wé*, on lit 中國無與 ; littéralement : « la Chine n'a rien de commun avec cela, » c'est-à-dire, « les ouvriers chinois restent étrangers à cette fabrication. »

Le mot *tièn*, 典, veut dire code, usage, document écrit qui constate un usage.

Notre savant sinologue M. Stanislas Julien, à qui nous devons la traduction de cet intéressant extrait du *Thièn-kōng-khaï-wé*, n'a pu recueillir, dans les ouvrages chinois-mandchous, sur le *jóng* et le *hŏ*, que les notes fort brèves qui suivent.

Le Miroir de la langue mandchoue, *Mandchou gisoun i boulékou bitkhe*, définit ainsi le *jóng-pou* : « étoffe que l'on tisse avec du poil fin de chèvre que l'on fait friser en dedans. »

Le dictionnaire mandchou-chinois *Thsing-wèn-weï-tchou* nous apprend que le *jóng-pou* se fabrique surtout dans le Thibet et s'appelle aussi *hŏ-tss'*, 褐子.

« On lit dans la description du *Kouang-tong*, *Ling-nan-tsong-tchou* (livre XXVIII) : « Le *jóng pou* se fabrique à *Tchao-yang*; il est très-lourd, très-serré et très-propre à préserver du vent et de la pluie.

« Dans la description statistique du *Chèn-si*, il est dit que ce tissu se fabrique particulièrement à *Lan-tchéou*[1] et qu'il y en a trois espèces : la première,

[1] *Lan-tchéou* 蘭州 est le chef-lieu du département de ce nom dans la province de *Kan-souh*.

Le P. Du Halde (*Descript. de l'empire de la Chine*, 1735, vol. I, pag. 214) rapporte que l'on fabrique dans ce département des étoffes de laine de plusieurs sortes. « Une espèce de sergette assez fine, nommée *cou-jong*, est, dit-il, la plus estimée; elle est presque aussi chère que le satin ordinaire........; on l'appelle *co-he*, lorsqu'elle

— 17 —

faite en poil de bœuf; la deuxième, en poil de chèvre, et la troisième, en duvet de chèvre; enfin, dans l'article des tributs offerts à l'empereur par la province, on mentionne l'envoi d'étoffes de *jông*, sans entrer dans aucun détail.

« Le *hŏ-tss'*, dit l'éditeur japonais du *San-thsaï-thou-hoeï* (livre XXVII, folio 11), est une étoffe de laine que portent les hommes du peuple. On la tisse avec un mélange de coton et de laine, 木綿和毛織之.

« Le *hŏ-tss'* de *Nan-king* est le plus estimé; celui de *Pé-king* vient ensuite, et celui du *Kouang-tong* est encore inférieur.

« On en tisse dans la capitale (*Pé-king*) une qualité dans laquelle il entre des poils de lapin ou de lièvre; elle s'appelle *tou-hŏ*, 兔褐, c'est-à-dire *hŏ* de lapin ou de lièvre; mais cette étoffe n'est point bonne. »

Le *Thièn-kōng-khaï-wé* indique seulement que le *hŏ-tss'* est un tissu de laine, 羊毛, et l'auteur fait observer que le métier avec lequel on le fabrique étant le même que celui employé pour le *jông*, il juge inutile d'en donner une nouvelle description.

Les encyclopédies ne donnent, en général, que des informations vagues et quelquefois même contradictoires : cette absence de renseignements exacts doit être attribuée, suivant nous, à ce que ces

est grossière. On nomme *pe-jong* une autre étoffe à poil court et abattu, qui est aussi chère, etc. »

étoffes sont d'origine étrangère et fabriquées encore aujourd'hui en Chine par des ouvriers venus du Thibet ou issus d'anciens émigrés de ce pays. Il nous paraît évident que l'on a confondu, sous les noms de *jông-pou* et de *hŏ-tss'*, les diverses qualités de serges mérinos en cachemire et en laine appelées *kōu-jông* 谷羢, *si-jông*, 西羢, *liên-ss'*, 連四, *ho-jông*, 褐羢, et même la ratine de cachemire, *yang-jông*, 羊羢 [1]; toutes étoffes tissées dans les provinces de *Chèn-si* et de *Kan-souh*.

OBSERVATIONS SUR LA DÉTERMINATION DE LA LONGUEUR DU PIED DES *HIA*.

Nous venons de fixer à 2552 dix-millimètres la valeur linéaire du pied des *Hia*, 夏尺; il est utile d'indiquer les bases d'après lesquelles nous avons déterminé cette longueur.

Dans un mémoire manuscrit, encore inédit [2], le P. Amyot a tracé et dessiné avec beaucoup de soin, les pieds des anciens *Liu* de *Hoang-ti* et de *Yu*, ainsi que les mesures officielles sous les différentes dynasties. Nous en avons mesuré les longueurs et nous avons obtenu une valeur linéaire

[1] Il ne faut pas confondre cette ratine avec le *thièn-ngô-jông* 天鵝羢 (*jông* duvet de cygne), velours de soie, dont la fabrication est tout à fait différente.

[2] Biblioth. royale, manuscrits, mémoires sur la Chine, carton 1ᵉʳ.

moyenne de 0ᵐ2552 [1]. Depuis bientôt quatre-vingts ans (décembre 1769) que ces figures ont été tracées à *Pé-king*, par le P. Amyot, il était à craindre qu'elles ne reproduisissent plus exactement les longueurs des étalons originaux : le papier chinois, assez mou et très-hygrométrique, pouvait avoir éprouvé quelque tension ou contraction insensible par le fait du brochage, de la traversée de Chine en France, de la chaleur ou de l'humidité. Aussi, nous avons songé à vérifier cette longueur du *liu-yo tchih* ou *kou-liu tchih*, base du *hoang-tchoung*, plus connu, sous le nom de pied des *Hia*, pour avoir été divisé par les empereurs de cette dynastie en dix parties au lieu de neuf.

Nous savions par Amyot [2] que, sous la dynastie des *T'ang*, deux *tchih* différents étaient en usage, et que d'après le plus grand, égal à 12 pouces $\frac{1}{2}$ du pied des *Hia*, l'empereur *Kao-tsou* avait déterminé le diamètre de la monnaie de cuivre *kaï-yuèn-toung-p'ao* [3], coulée dans la quatrième année de *Wou-té*,

[1] M. Éd. Biot paraît avoir adopté le chiffre de 0 mètre 255 millimètres. (*Mém. sur les recensements des terres consignés dans l'Histoire chinoise*, 1838, pag. 7.)

Le pied des *Hia* et le *hoang-tchoung* de *Tsaï-yu* ont été gravés d'après les dessins d'Amyot, et se trouvent au nombre des planches annexées au travail de ce missionnaire sur la musique des Chinois, vol. VI des Mémoires concernant les Chinois. Ces figures (1, pl. VII, et 4, a, pl. VIII) sont peu exactes, car on y trouve une dimension moyenne de 252 millimètres.

[2] Mémoire manuscrit inédit, pag. 6, 7 et 8. — Mémoire sur la musique. (*Mém. concernant les Chinois*, vol. VI, pag. 77.)

[3] Cette monnaie est figurée dans l'ouvrage de M. de Chaudoir,

c'est-à-dire l'an 621 de J. C.[1]. Nous avons mesuré les deux *tsièn* appelés *kaï-yuèn* les mieux conservés de notre collection et nous avons trouvé, en effet, un diamètre de 0™02550 et 0™02551, c'est-à-dire, la valeur, à un dix-millimètre près, que nous assignions, d'après les dessins du manuscrit de la Bibliothèque royale, au pouce du pied des *Hia*.

Nous nous proposons de reprendre, dans notre ouvrage sur les mesures, poids et monnaies des Chinois, cette vérification, et de comparer les longueurs obtenues avec l'étalon officiel du mètre, afin d'arriver à une exactitude aussi grande que possible.

pl. IV, fig. 26 et 37. (*Recueil de monnaies de Chine, du Japon*, etc. Saint-Pétersbourg, 1842.)

[1] Voir Amyot, *Mémoire manuscrit inédit,* pag. 8. Après avoir dit que la monnaie inscrite *kaï-yuèn-toung-p'ao* fut faite du temps de *Kao-tsou,* etc. il ajoute : « Il ne faut pas se tromper au titre, ou pour mieux dire à l'inscription de ces pièces de monnaie. *Kaï-yuèn* est le nom de la monnaie et non pas le nom d'un règne. » Dans une autre note relative à cette même monnaie (*Mém. concernant les Chinois,* vol. VI, pag. 76), le P. Amyot l'attribue à *Hiuen-tsoung,* sixième empereur des *T'ang*. « *Kaï-yuèn*, dit-il, est le nom que *Ming-hoang-ty,* autrement dit *Hiuen-tsoung,* donna aux années de son règne, depuis l'an de J. C. 713 jusqu'à l'an 741 inclusivement. »

Cette dernière indication est inexacte, car on lit dans les anciennes annales des *T'ang*: « *Kao-tsou,* étant monté sur le trône, fit d'abord usage de la monnaie des *Souï,* appelée *Ou-tchû-tsièn* (ou monnaie pesant cinq *tchû*). Le septième mois de la quatrième année de la période *Won-té,* il fit cesser l'usage de cette monnaie et mit en circulation la monnaie *kaï-yuèn-toung-p'ao. Ngéou-yang-siun,* du titre de *Ki-ss'-tchong,* composa la légende et écrivit le modèle des caractères. Cette monnaie a huit *fên* (de diamètre), pèse deux *tchû* et quatre *tsān,* etc. » Voir le *Si-thsing-kou-kièn* (Description du musée de *Khièn-long*), liv. VIII, fol. 1 r., le Traité de numismatique *Tsièn-tchi-sin-pièn,* liv. VII, fol. 3 v., et l'Encyclopédie *Tsièn-khio-louï-tchou,* liv. XCIII, fol. 23 v.

On peut néanmoins adopter comme vrai le chiffre de 0^m2552; telle est, à bien peu de chose près, la dimension de ce tuyau de bambou du *Si-joung*, dont *Ling-lun*, l'an 2637 avant l'ère chrétienne, tira le son primitif *koung*, et qui devint l'unité linéaire adoptée par *Hoang-ti* la même année, acceptée par les *Hia*, et retrouvée sous l'empereur *Wan-lih* des *Ming* (qui régna de 1573 à 1620), par le prince *Tsaï-yu* [1].

Nous ne saurions terminer sans présenter une dernière observation. Le *khio-tchih* des *Ming* équivalait, avons-nous dit, d'après l'Encyclopédie japonaise (livre XXIV, folio 2), au pied des *T'ang*; sous la dynastie actuelle, on le connaît, suivant le P. Amyot, sous le nom de *yng-tsao tchih*, et c'est la mesure le plus généralement employée. Les dessins de ce savant missionnaire donnent au pied des *T'ang* une dimension de 0^m3193; comme il est à celui de *Hoang-ti* comme $12\frac{1}{2} : 10$, il devrait avoir 319 millimètres. Le pied du cadastre, long de 141,7 lignes ou $0^m319675$, et le *fo-kièn-i tchih* du *Kiang-sou* et du *Tché-kiang*, qui varie de 0^m3184 à 0^m319, en dérivent sans aucun doute.

<div style="text-align:right">Natalis RONDOT,</div>

<div style="text-align:center">Délégué de l'industrie lainière dans la mission en Chine.</div>

[1] Nous ne savons pas d'après quelle autorité Doursther attribue au pied en usage sous *Hoang-ti* une longueur de 120 lignes ou 0 mètre 2707. (*Dictionnaire universel des poids et mesures anciens et modernes*, 1840, pag. 406.)

Original en couleur

NF Z 43-120-8

www.ingramcontent.com/pod-product-compliance
Lightning Source LLC
Chambersburg PA
CBHW030128230526
45469CB00005B/1854